療癒

隸書1000字帖

作者／鄭耀津

自由多變 簡單平衡的美字——隸書

先要感謝對硬筆隸書有興趣的同好,對於第一本拙作《療癒隸書》的支持與鼓勵,才能有這第二本《療癒隸書1000字帖》的發行。再者,承蒙朱雀文化不嫌棄,對於市場仍屬小眾的硬筆隸書,能夠大力支持,願意出版,由衷感謝。

這本字帖以教育部發布的「常見1000字」為範例,相當符合平日書寫所用的字體。理論上來說,把這些字的架構練熟了,應該就能寫出一手整齊好看的硬筆隸書字,但也必須強調的是,這樣的寫法,只是隸書字型的一種,能開發的、好看的隸書字型還有很多,有勞前輩高人開發分享,使對硬筆隸書有興趣的同好能有更多美好的書寫經驗。

隸書字體本自由多變,因此除了一般寫法,我也在每一頁挑選出2〜3個例字,提供另一種寫法和讀者分享。隸書在練習上不應太過拘泥,願眾同好能在橫平豎直、左撇右捺中,找到簡單的平衡。

鄭耀津謹識

編按：
1．目錄中標示橘色字者，表示有不同寫法。
2．目錄中標示 ▶ 者，表示有部分書寫示範影片。

隸書・作品集

書中「書寫示範」這樣看！

1 手機要下載掃「QR Code」（條碼）的軟體。

Android 版　　　　iphone 版

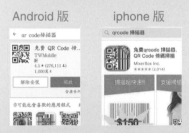

2 打開軟體，對準書中的條碼掃描。

3 就可以在手機上看到老師的示範影片了。

杖藜十里聽松聲隱隱相迎飛來峰下

樹青青添清興流水玉琴橫拂霧屙哭

茗谷礎桂飄香滿地金星山影寒天光

隸書

・開始練習常見1000字

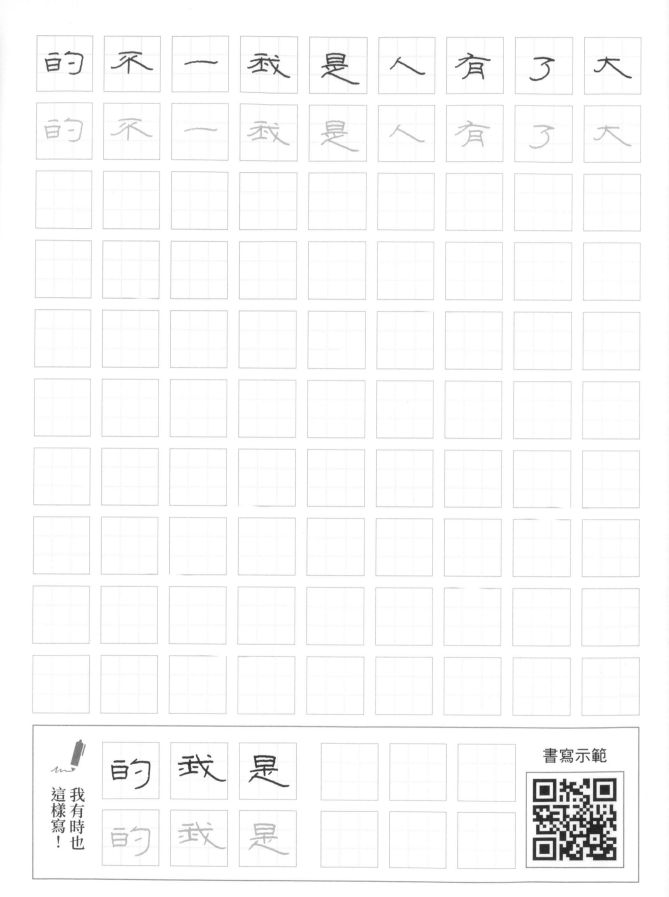

的 不 一 我 是 人 有 了 大

書寫示範

這樣寫！
我有時也

的 我 是

國	來	生	在	子	們	中	上	他
國	來	生	在	子	們	中	上	他

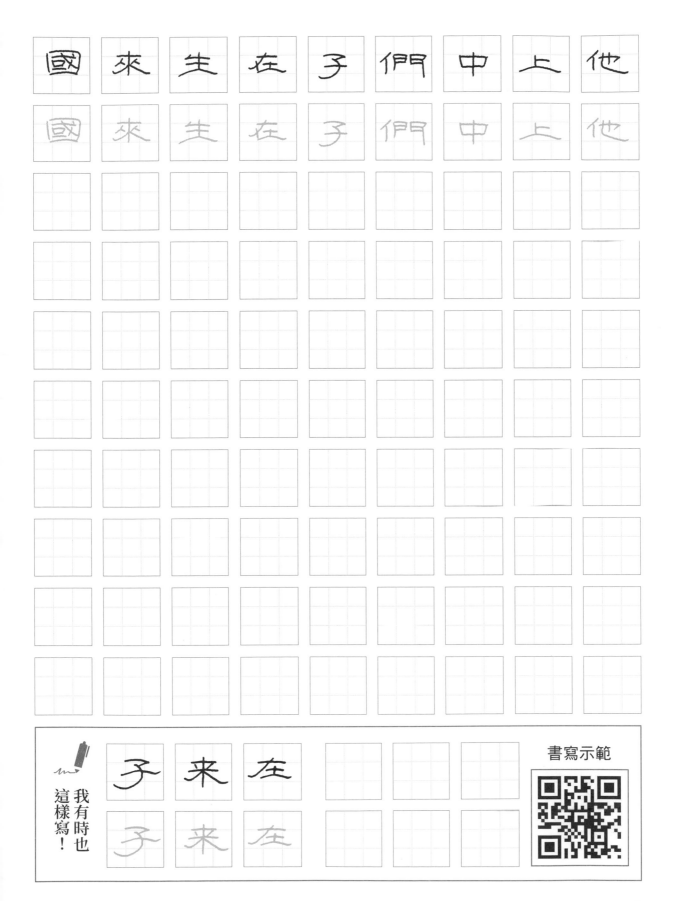

書寫示範

我有時也這樣寫！

子	来	左			
子	来	左			

時	小	地	出	吹	學	可	自	這
時	小	地	出	吹	學	可	自	這

我有時也這樣寫！

時	出	地			
時	出	地			

書寫示範

會	成	家	到	為	天	心	丰	然
會	成	家	到	為	天	心	丰	然

要 得 說 過 個 著 觥 下 動

要 得 說 過 個 著 觥 下 動

書寫示範

我有時也這樣寫！

觥 觥

動 動

著 著

重心平穩
字的重心，要放在字份量較重的位置，或是比較關鍵的中心點上，以保字的平衡！

發	臺	麼	車	那	行	經	去	好
發	臺	麼	車	那	行	經	去	好

我有時也這樣寫！

臺	那	經				書寫示範
臺	那	經				

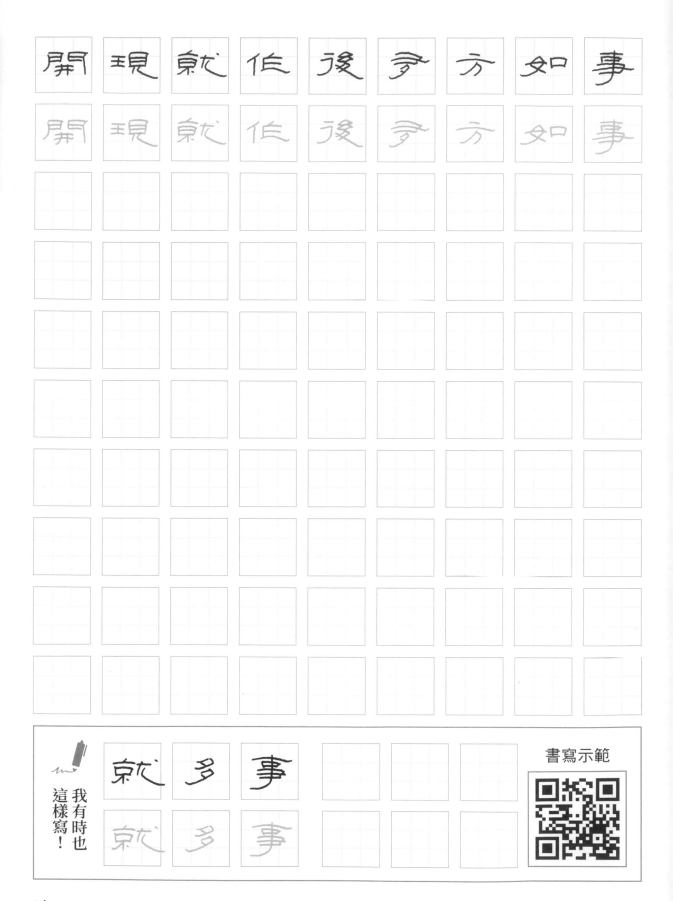

開 現 就 作 後 多 方 如 事

開 現 就 作 後 多 方 如 事

我有時也這樣寫！ 就 多 事

就 多 事

書寫示範

公	看	也	長	面	力	起	裡	高
公	看	也	長	面	力	起	裡	高

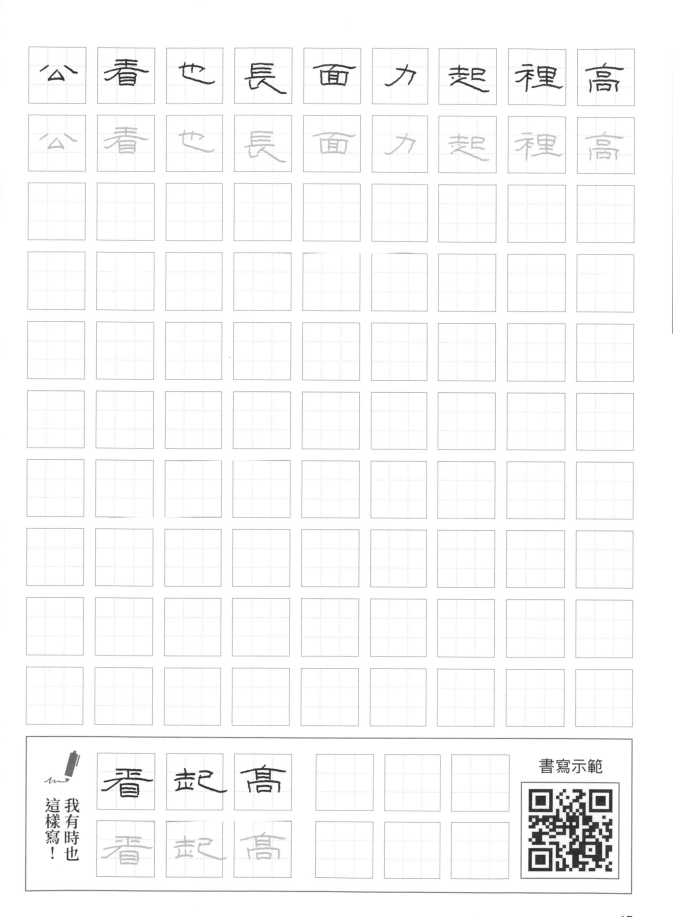

我有時也這樣寫！

看	起	高			
看	起	高			

書寫示範

用 業 𠂤 回 而 分 市 㒦 道

用 業 𠂤 回 而 分 市 㒦 道

我有時也這樣寫！ 業 因 於

業 因 於

書寫示範

外	沒	無	同	法	前	水	電	民
外	沒	無	同	法	前	水	電	民

書寫示範

我有時也這樣寫！

無	沒	電
無	沒	電

對	兒	日	之	文	當	教	新	意
對	兒	日	之	文	當	教	新	意

書寫示範

我 有 時 也 這 樣 寫！

| 之 | 之 | |
| 意 | 意 | |

| 對 | 對 | |

左大右小
為使整篇文字看起來生動，有些字左邊會
寫得較大，右邊則略小。一大一小或一高
一低，輕重緩急互相呼應。

18

情	所	賽	互	全	定	美	理	頭
情	所	賽	互	全	定	美	理	頭

本	明	氣	進	樣	都	主	間	走
本	明	氣	進	樣	都	主	間	走

書寫示範

我有時也這樣寫！

朙	气	耂
朙	气	耂

想	重	體	山	物	知	手	相	面
想	重	體	山	物	知	手	相	面

性	杏	政	只	此	代	和	活	媽
性	杏	政	只	此	代	和	活	媽

我有時也這樣寫！

性	政	此			
性	政	此			

書寫示範

親	化	加	影	什	身	己	灣	機
親	化	加	影	什	身	己	灣	機

書寫示範

我有時也這樣寫！

身	身	
影	影	

灣	灣	

縱宜長展

形狀狹長的字，取縱勢，上下舒展，上部寫密一點，下部放舒緩，讓上下對比明顯。

部	常	見	其	正	芏	北	夂	荅
部	常	見	其	正	芏	北	夂	荅

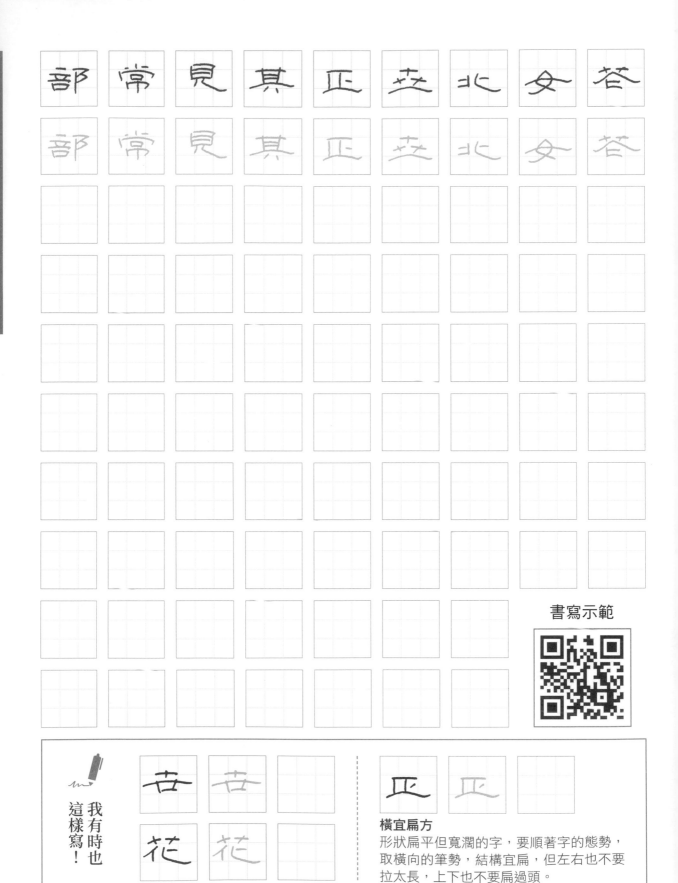

書寫示範

我有時也這樣寫！

芏	芏	
花	花	

正	正	

橫宜扁方
形狀扁平但寬濶的字，要順著字的態勢，
取橫向的筆勢，結構宜扁，但左右也不要
拉太長，上下也不要扁過頭。

合	場	海	者	表	問	立	西	還
合	場	海	者	表	問	立	西	還

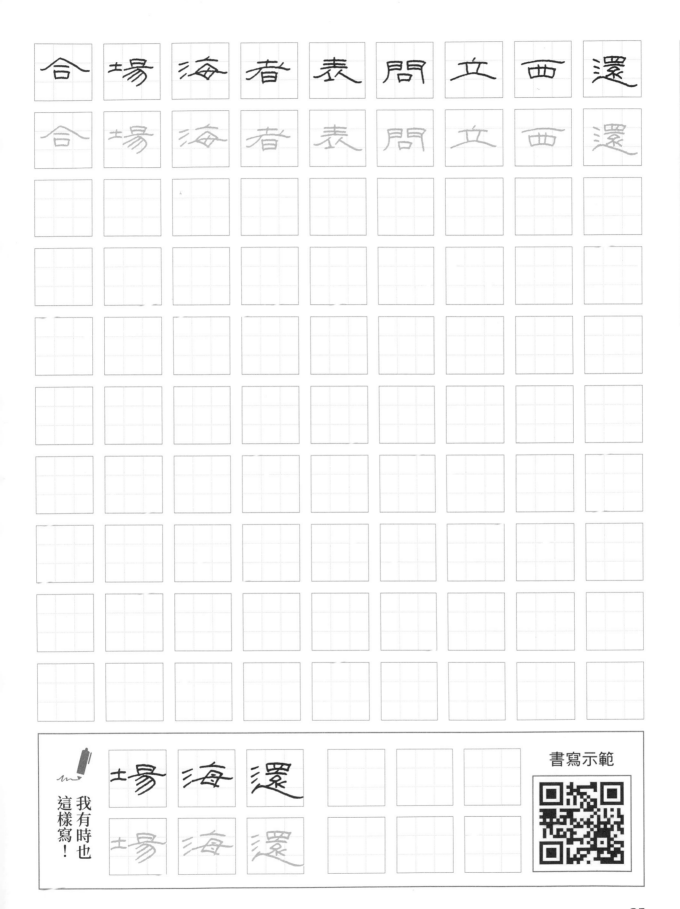

我有時也這樣寫！

場	海	還			
場	海	還			

書寫示範

最	感	告	度	光	點	色	種	少
最	感	告	度	光	點	色	種	少

我有時也這樣寫！

冣	感	點			
冣	感	點			

書寫示範

風	資	她	期	利	保	友	樂	關
風	資	她	期	利	保	友	樂	關

我有時也這樣寫！

保	風	關			
保	風	關			

書寫示範

27

品　書　全　帥　產　但　觀　平　太

書寫示範

我有時也這樣寫！

書　全　帥

名	空	變	安	聲	路	迓	爸	口
名	空	變	安	聲	路	迓	爸	口

我有時也這樣寫！

名	彀	迓			
名	彀	迓			

書寫示範

很 真 許 些 又 母 門 孩 展

像	日	信	今	應	特	十	東	入
像	日	信	今	應	特	十	東	入

書寫示範

我有時也這樣寫！

今	今	
東	東	

十	十	

橫長豎短
中間或底部穿插一橫的字，要突出橫畫，使橫畫長、豎畫短。

話	原	內	把	病	白	星	鼻	提
話	原	內	把	病	白	星	鼻	提

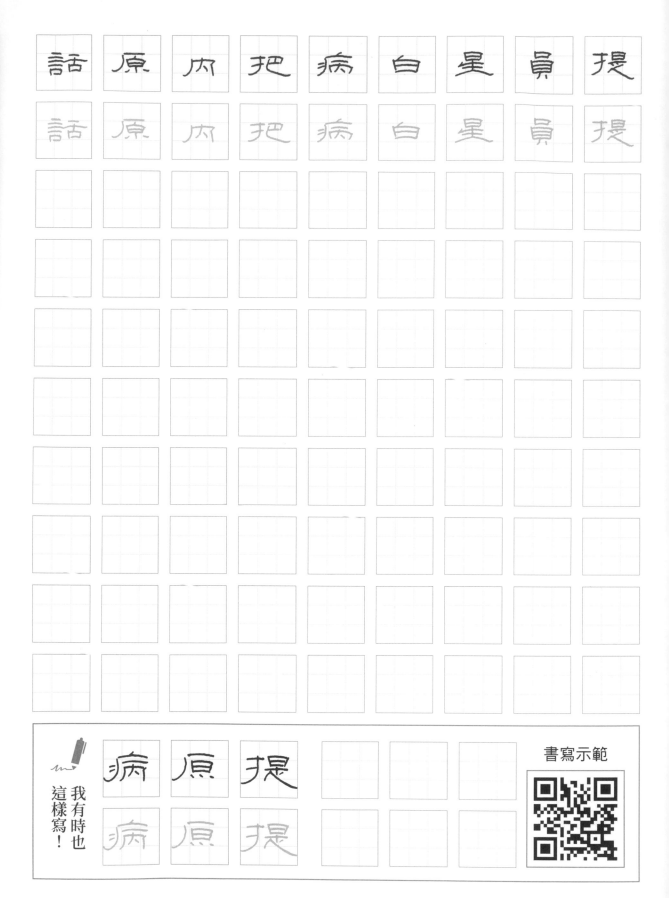

我有時也這樣寫！

病	原	提			
病	原	提			

書寫示範

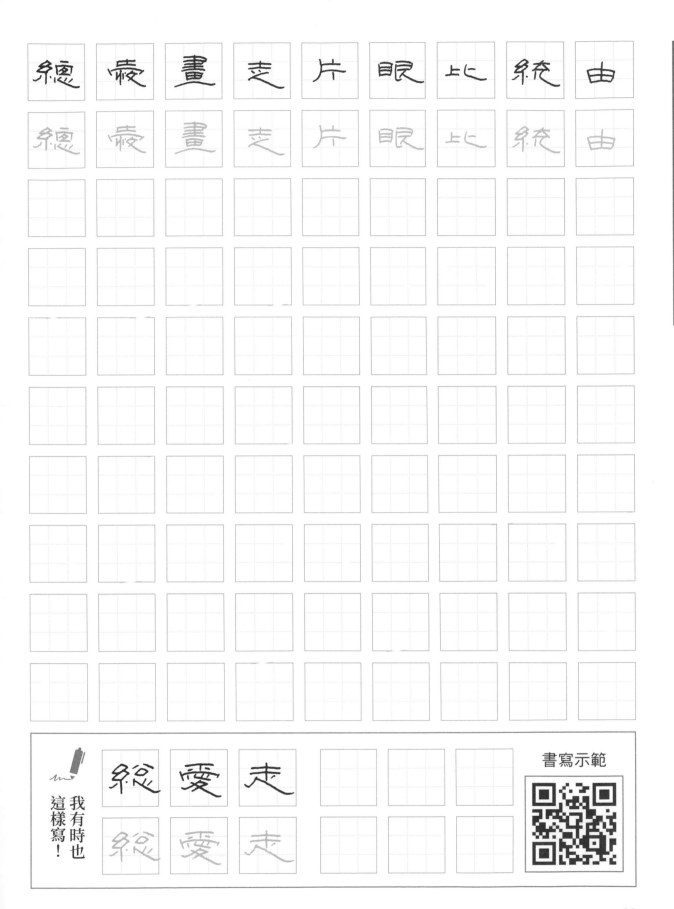

總	喪	畫	走	片	眼	比	統	由
總	喪	畫	走	片	眼	比	統	由

我有時也這樣寫！

總	愛	走			
總	愛	走			

書寫示範

界	受	使	朋	通	球	別	已	覺
界	受	使	朋	通	球	別	已	覺

我有時也這樣寫！

界	別	球
界	別	球

書寫示範

廣	計	結	接	選	打	先	才	認
廣	計	結	接	選	打	先	才	認

結 選 認

結 選 認

書寫示範

我有時也這樣寫！

侯	望	神	何	屬	放	做	題	向
侯	望	神	何	屬	放	做	題	向

書寫示範

我有時也
這樣寫！

霰	顥	侯			
霰	顥	侯			

位 收 運 三 建 數 解 流 开乀

位 收 運 三 建 數 解 流 开乀

我有時也這樣寫！

數 數

㭪 㭪

三 三

橫平豎直

橫平畫是隸書基礎中的基礎，寫時宜長宜直，豎畫要直而不硬。

量 冉 兩 清 馬 童 式 亘 傳

量 冉 兩 清 馬 童 式 亘 傳

難	管	院	快	造	記	必	視	設
難	管	院	快	造	記	必	視	設

我有時也這樣寫！

難	管	快			
難	管	快			

次	引	音	報	滿	術	命	社	月
次	引	音	報	滿	術	命	社	月

書寫示範

我有時也這樣寫！

永	報	滿			
永	報	滿			

演 交 司 住 育 聰 商 反 幾

我有時也這樣寫！

聰 商 幾

邊 父 至 舉 醫 系 治 給 任

書寫示範

這樣寫！我有時也

邊 醫 系

轉	導	辨	喜	園	土	遠	價	科
轉	導	辨	喜	園	土	遠	價	科

我有時也這樣寫！

藻	轉	遠			
藻	轉	遠			

書寫示範

怎	四	非	區	歡	完	注	二	南
怎	四	非	區	歡	完	注	二	南

書寫示範

我有時也這樣寫！

懼	懼	
南	南	

非	非	

向背分明
左右相向或相背，要相互禮讓，向不妨礙、背不脫離。

44

容	服	近	調	字	指	象	校	林
容	服	近	調	字	指	象	校	林

書寫示範

我有時也這樣寫！

宮	宮	
扲	扲	

象	象	

斜中求正
筆畫斜的字，要注意重心的位置所在，在中心線的支撐點上多做點工夫，掌握重心。

末	程	改	求	始	帶	失	制	精
末	程	改	求	始	帶	失	制	精

我有時也這樣寫！

末	末	
帶	帶	

制	制	

偏旁揖讓

偏旁左右的大小要根據主體大小而定，主體寫大偏旁則略小，反之亦同，要互相配合。

務	更	每	紅	陸	芺	輕	吃	節
務	更	每	紅	陸	芺	輕	吃	節

書寫示範

我有時也這樣寫！

陸	陸	
咲	咲	

節	節	

注意！隸書中的「竹」部，絕大部分都以「草部」寫出。

張 單 石 古 深 房 整 專 論

張 單 石 古 深 房 整 專 論

我有時也這樣寫！ 深 整 專

深 整 專

書寫示範

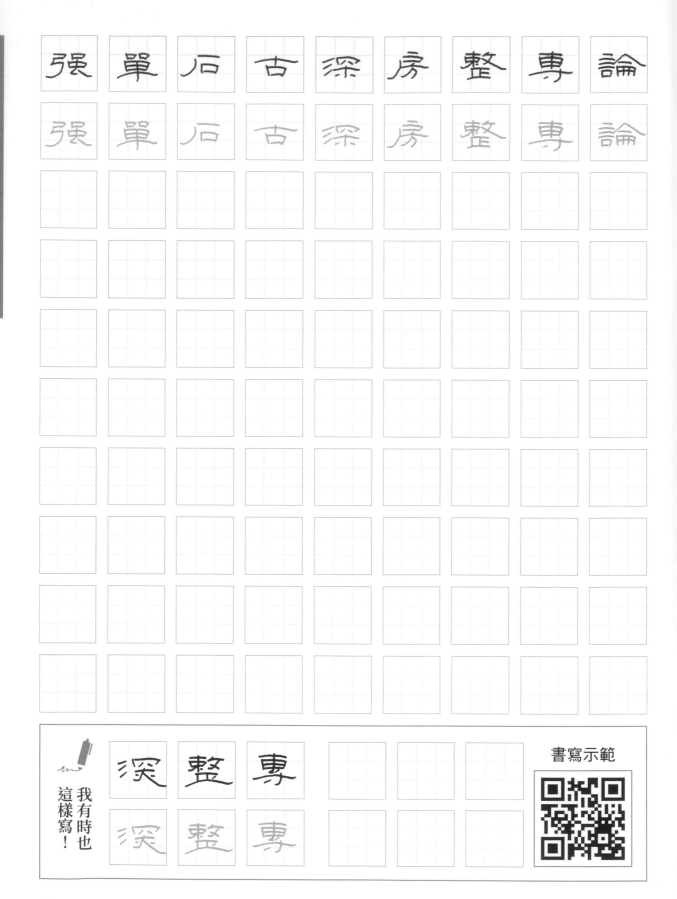

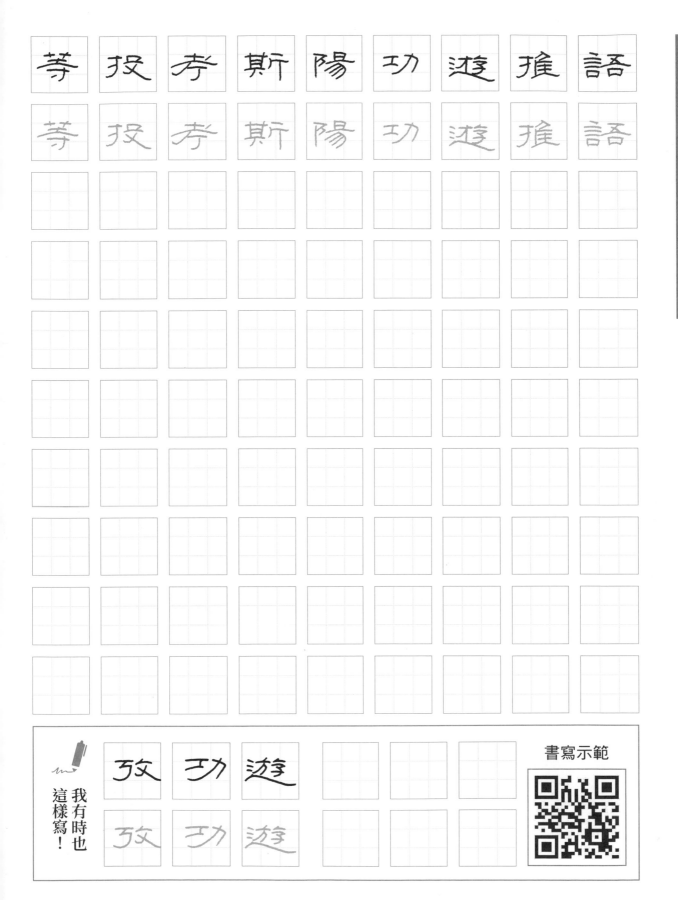

苐 投 夸 斯 陽 功 遊 推 語

苐 投 夸 斯 陽 功 遊 推 語

書寫示範

我有時也這樣寫！

攵 功 遊

攵 功 遊

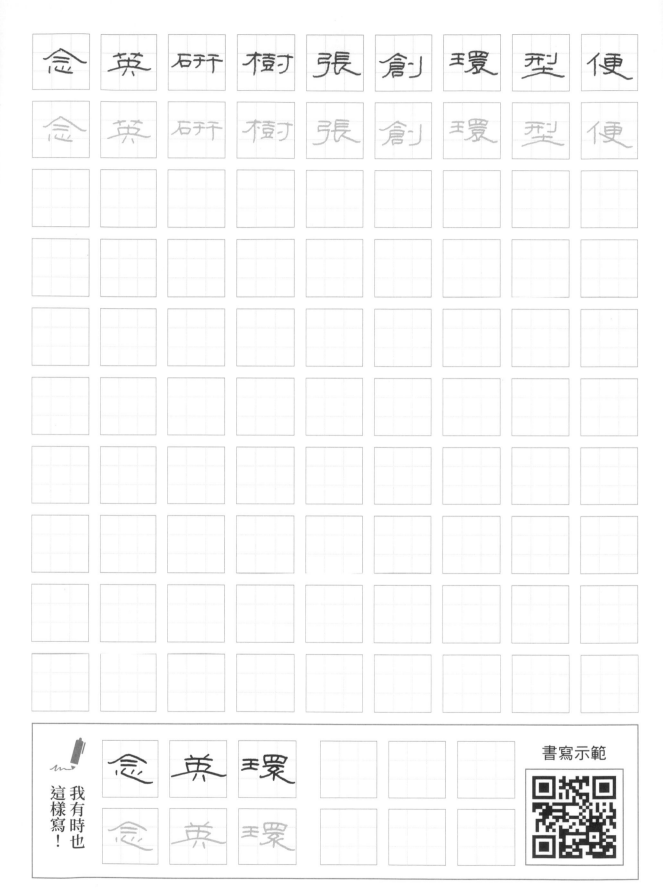

念 英 研 樹 張 創 環 型 便

念 英 研 樹 張 創 環 型 便

念 英 環

念 英 環

我有時也這樣寫！

書寫示範

興	速	義	潃	達	戰	質	示	思
興	速	義	潃	達	戰	質	示	思

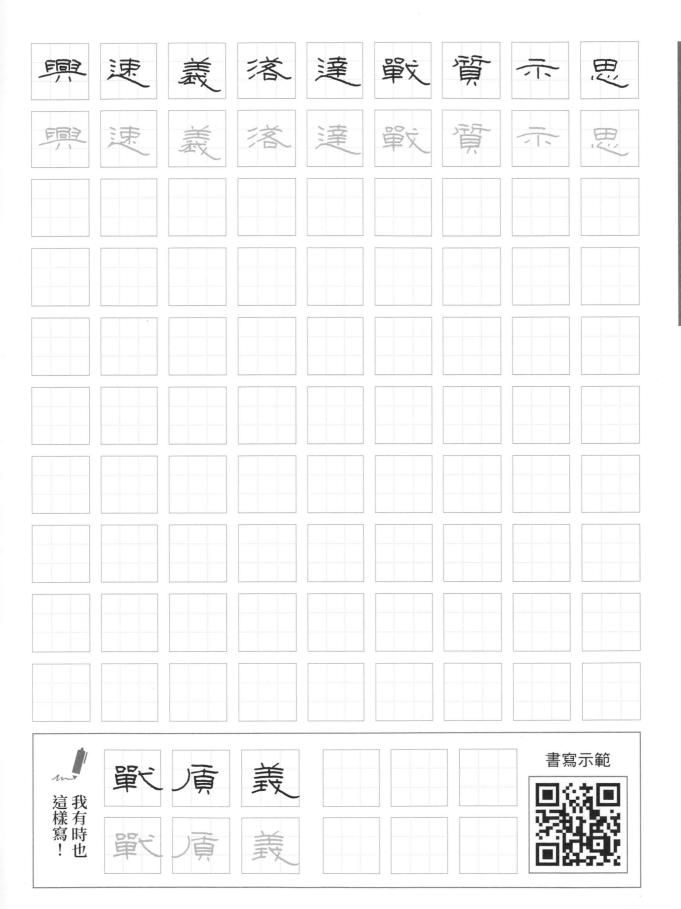

我有時也這樣寫！

戰	質	義			
戰	質	義			

書寫示範

書寫示範

我有時也這樣寫！

畫距相等
橫豎筆畫較多的字，筆畫之間的距離要平均，筆畫要整齊，亦要注意變化，避免呆板。

火	青	線	格	河	熱	識	共	故
火	青	線	格	河	熱	識	共	故

我有時也這樣寫！

段	段	
熱	熱	

識	識	

比例相等

字的組成要適當搭配，二部或三部組成的字力求上下或左右的平穩，避免組成兩邊大小不對等。

| 離 | 決 | 王 | 呢 | 腦 | 連 | 團 | 步 | 卻 |
| 離 | 決 | 王 | 呢 | 腦 | 連 | 團 | 步 | 卻 |

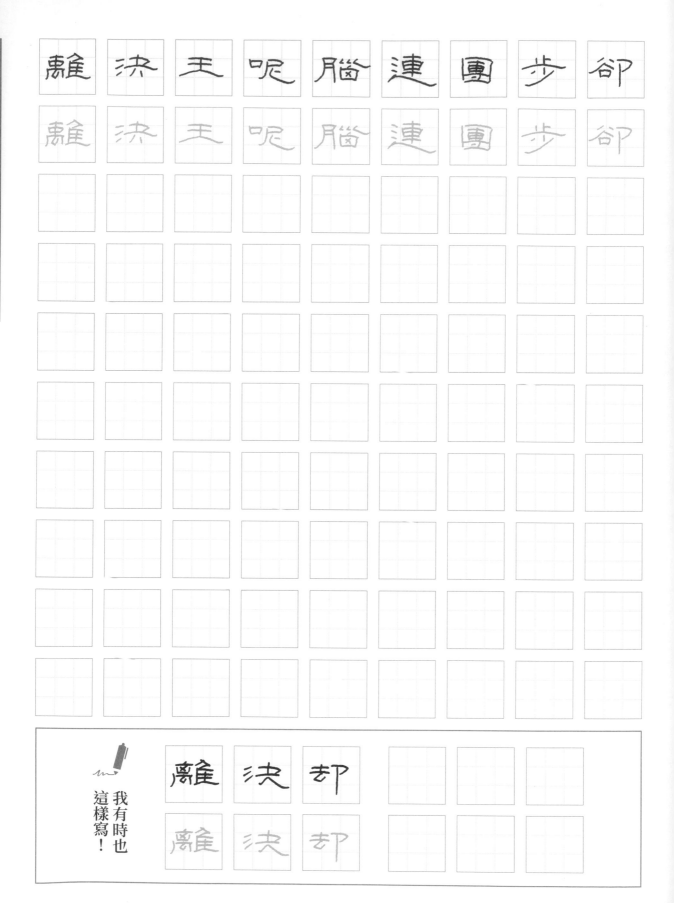

我有時也這樣寫！

| 離 | 決 | 卻 | | | |
| 離 | 決 | 卻 | | | |

取	布	消	男	黃	言	類	死	包
取	布	消	男	黃	言	類	死	包

書寫示範

取	黃	類			
取	黃	類			

我有時也這樣寫！

更 際 士 眾 黨 照 且 早 飛

亞 眾 照

我有時也這樣寫！

反	叅	究	寫	易	備	基	景	算
反	叅	究	寫	易	備	基	景	算

我有時也這樣寫！

易	俻	景			
易	俻	景			

半	各	角	件	府	雜	夫	響	爭
半	各	角	件	府	雜	夫	響	爭

我有時也這樣寫！

雜	韻	爭			
雜	韻	爭			

書寫示範

細	或	軍	叫	足	議	苦	食	弟
細	或	軍	叫	足	議	苦	食	弟

我有時也這樣寫！

或	足	弟			
或	足	弟			

書寫示範

香	德	技	元	史	域	紀	亡	條
香	德	技	元	史	域	紀	亡	條

我有時也這樣寫！

香	德	紀			
香	德	紀			

書寫示範

境	排	與	藝	標	談	斷	集	器
境	排	與	藝	標	談	斷	集	器

我有時也這樣寫！
書寫示範

範	該	器			
範	該	器			

養	企	慧	切	助	夋	準	雨	根
養	企	慧	切	助	夋	準	雨	根

聯	終	除	權	手	領	錢	案	驗
聯	終	除	權	手	領	錢	案	驗

我有時也這樣寫！

辯	權	案
辯	權	案

艱	奇	黑	並	百	規	顯	具	萬
艱	奇	黑	並	百	規	顯	具	萬

我有時也這樣寫！

艱	并	萬			
艱	并	萬			

夯 底 將 圖 晚 歷 詩 低 拉

夯 底 將 圖 晚 歷 詩 低 拉

我有時也這樣寫！

夯 將 歷

夯 將 歷

座	春	約	希	假	預	官	似	獨
座	春	約	希	假	預	官	似	獨

春	希	獻			
春	希	獻			

書寫示範

需	草	之	五	戲	室	局	絶	確
需	草	之	五	戲	室	局	絶	確

這樣寫！我有時也

需	草	戲			
需	草	戲			

續	率	效	油	雷	克	例	溫	衣
續	率	效	油	雷	克	例	溫	衣

續	效	留			
續	效	留			

書寫示範

里	班	洲	證	嚴	組	況	裝	值
里	班	洲	證	嚴	組	況	裝	值

我有時也這樣寫！

嚴	裝	值			
嚴	裝	值			

書寫示範

極	亮	味	令	須	廠	弟	港	護
極	亮	味	令	須	廠	弟	港	護

願	哥	腳	料	則	銀	查	習	製
願	哥	腳	料	則	銀	查	習	製

我有時也這樣寫！

願	查	腳			
願	查	腳			

碓	健	許	往	痛	血	狀	登	越
碓	健	許	往	痛	血	狀	登	越

我有時也這樣寫！

健	登	越			
健	登	越			

書寫示範

族 龍 省 級 業 跟 劇 蘭 畢

族 龍 省 級 業 跟 劇 蘭 畢

我有時也這樣寫！

龍 業 蘭

龍 業 蘭

趣	魚	職	請	居	源	隨	優	李
趣	魚	職	請	居	源	隨	優	李

我有時也這樣寫！

趣	魚	優			
趣	魚	優			

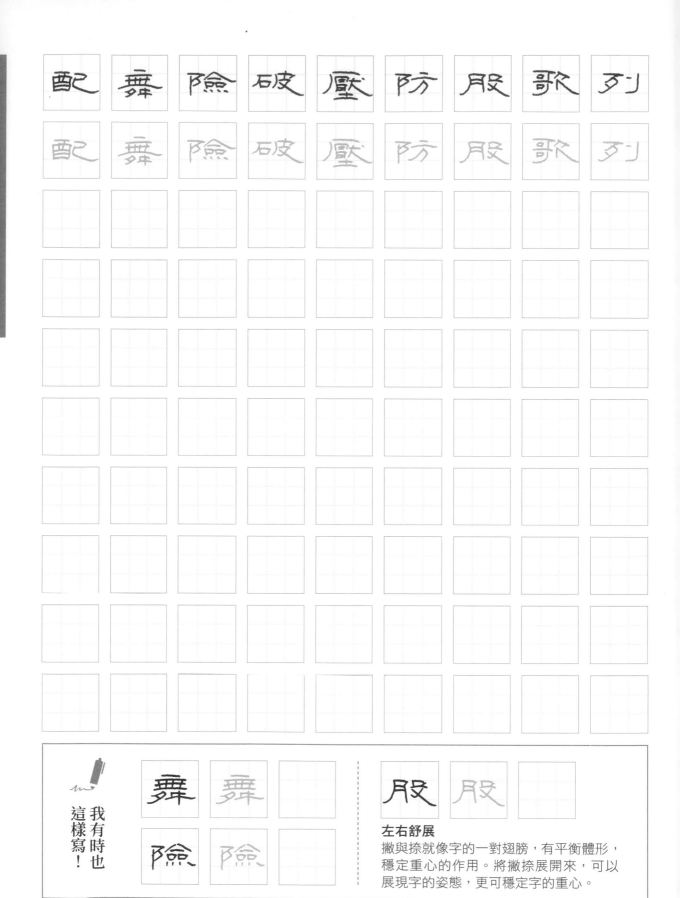

配 舞 險 破 壓 防 股 歌 列

配 舞 險 破 壓 防 股 歌 列

舞 舞

險 險

我有時也這樣寫！

股 股

左右舒展

撇與捺就像字的一對翅膀，有平衡體形、穩定重心的作用。將撇捺展開來，可以展現字的姿態，更可穩定字的重心。

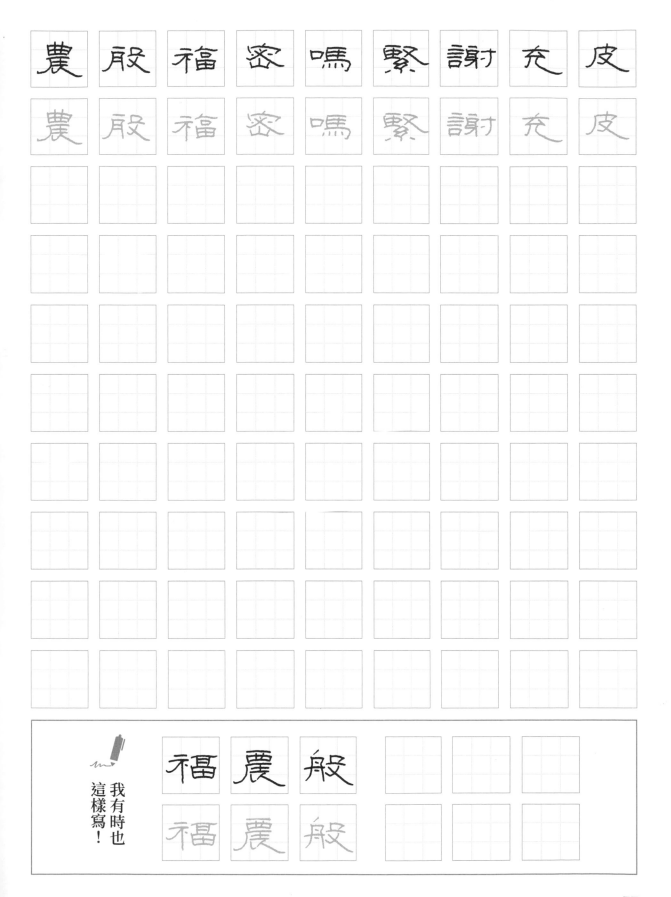

農 殷 福 密 嗎 緊 謝 充 皮

福 震 般

這樣寫！
我有時也

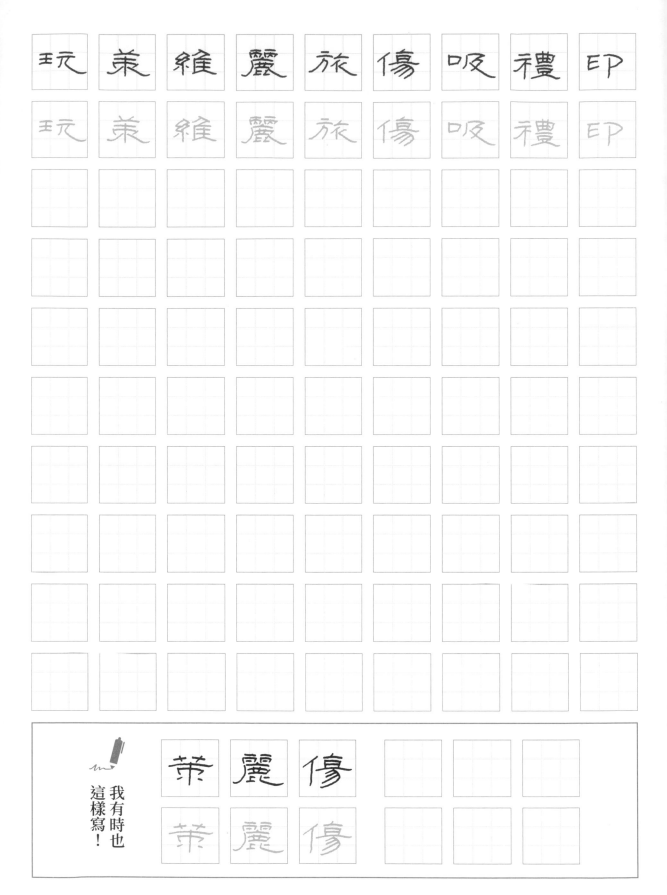

玩 茉 維 麗 旅 傷 吸 禮 印

玩 茉 維 麗 旅 傷 吸 禮 印

我有時也這樣寫！

茉 麗 傷

茉 麗 傷

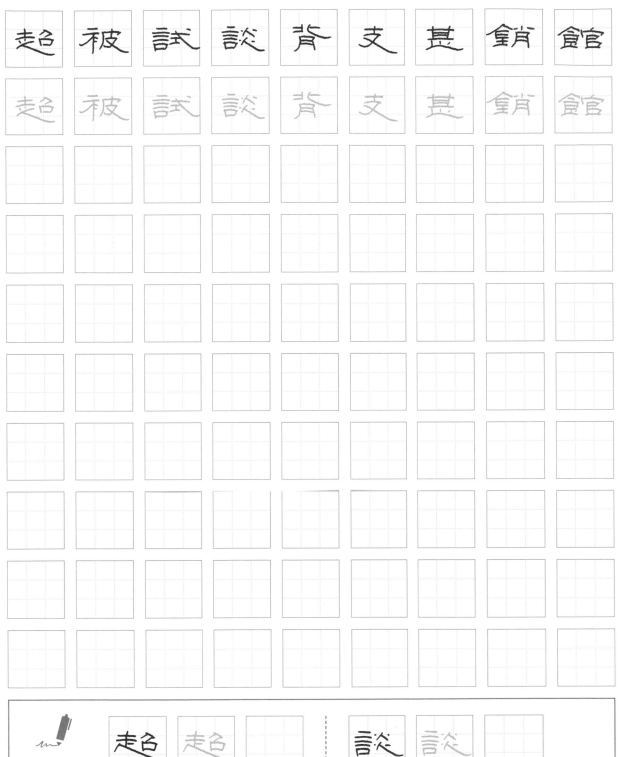

超	被	試	談	背	支	甚	銷	館
超	被	試	談	背	支	甚	銷	館

我有時也這樣寫！

走召 走召

甚 甚

言炎 言炎

雁不雙飛
字的橫畫或帶有長橫及右捺的組合，不直出現兩個雁尾，應稍做變化以示區別。

息	千	財	雙	靜	曾	衝	買	否
息	千	財	雙	靜	曾	衝	買	否

我有時也這樣寫！	息	靜	曾			
	息	靜	曾			

送	升	站	係	微	脩	巴	寶	致
送	升	站	係	微	脩	巴	寶	致

我有時也這樣寫！

係	脩	攵		
係	脩	攵		

泡 急 素 驚 堅 供 良 適 積

泡 急 素 驚 堅 供 良 適 積

我有時也這樣寫！

急 野 驚

急 野 驚

牛	招	八	阿	懷	洋	課	答	奘
牛	招	八	阿	懷	洋	課	答	奘

我有時也這樣寫！

懷	懷	
奘	奘	

招	招	

左小右大
為了在架構上有所變化，會把左邊寫小，
右邊誇大。

屋 唱 模 羅 藥 跑 綠 盡 怕

屋 唱 模 羅 藥 跑 綠 盡 怕

綠 綠

盡 盡

我有時也
這樣寫！

羅 羅

上覆宜寬
緊守橫平豎直的原則，把下部收攏在上
蓋之內。

詩　殉　突　初　康　差　滅　燈　票

詩　殉　突　初　康　差　滅　燈　票

我有時也這樣寫！

初　康　燈

初　康　燈

復	臉	施	較	益	獲	講	讓	冷
復	臉	施	較	益	獲	講	讓	冷

我有時也這樣寫！

益	講	讓				書寫示範
益	講	讓				

負	善	簡	止	害	構	錯	酒	另
負	善	簡	止	害	構	錯	酒	另

我有時也這樣寫！

善	簡	錯			
善	簡	錯			

慢 輪 拿 操 岸 稱 層 屢 筆

慢 輪 拿 操 岸 稱 層 屢 筆

書寫示範

我有時也這樣寫！ 慢 岸 稱

慢 岸 稱

隊	雲	富	據	倒	智	飯	樓	竟
隊	雲	富	據	倒	智	飯	樓	竟

我有時也這樣寫！

雲	據	樓			
雲	據	樓			

依	雜	仍	委	散	紙	庭	坡	毒
依	雜	仍	委	散	紙	庭	坡	毒

我有時也這樣寫！

仍	散	庭			
仍	散	庭			

顧	停	評	聞	賣	檢	毛	釈	責
顧	停	評	聞	賣	檢	毛	釈	責

我有時也這樣寫！

停	賣	釈			
停	賣	釈			

店 擔 罩 舩 歐 牙 限 臨 婦

店 擔 罩 舩 歐 牙 限 臨 婦

擔 舩 臨

書寫示範

擔 舩 臨

我有時也這樣寫！

擎	迷	板	換	沙	歲	典	群	午
擎	迷	板	換	沙	歲	典	群	午

我有時也這樣寫！

典	歲	羣			
典	歲	羣			

釆 採 段 免 競 吧 六 田 錄

釆 採 段 免 競 吧 六 田 錄

採 採

錄 錄

競競 競競

避同求異

兩個以上部件組成並列或重疊，相同處應該寫得稍有區別。用細小的變化來豐富整體的和諧，並使之生動。

94

察 衛 永 周 隻 舊 句 乾 追

內外適中
有外包圍的字，內部盡量平均，架構居中，注意內外配合，不要太空也不要擠在一起。

我有時也這樣寫！

永 永
舊 舊
句 句

戶　夏　靴　波　穿　堂　礙　忙　幼

書寫示範

織	威	缺	革	忍	盤	卡	沉	忽
織	威	缺	革	忍	盤	卡	沉	忽

我有時也這樣寫！

缺	忍	忽			
缺	忍	忽			

妹	劃	討	繼	休	梁	逐	鐵	怪
妹	劃	討	繼	休	梁	逐	鐵	怪

貨 悲 號 牠 婚 寒 志 江 淚

貨 悲 號 牠 婚 寒 志 江 淚

我有時也這樣寫！ 號 寒 志

書寫示範

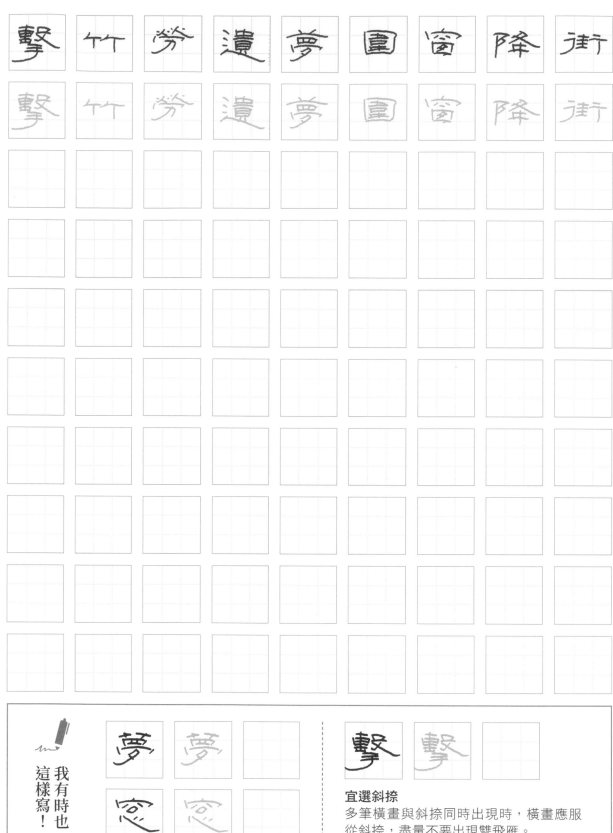

擊 竹 勞 遺 夢 圍 窗 降 街

我有時也這樣寫！

夢 夢

窓 窓

擊 擊

宜選斜捺

多筆橫畫與斜捺同時出現時，橫畫應服
從斜捺，盡量不要出現雙飛雁。

幕	呼	熟	鏡	睡	忘	村	九	派
幕	呼	熟	鏡	睡	忘	村	九	派

我有時也這樣寫！

熟	睡	派			
熟	睡	派			

殺	尋	菜	拍	附	鳥	稅	置	島
殺	尋	菜	拍	附	鳥	稅	置	島

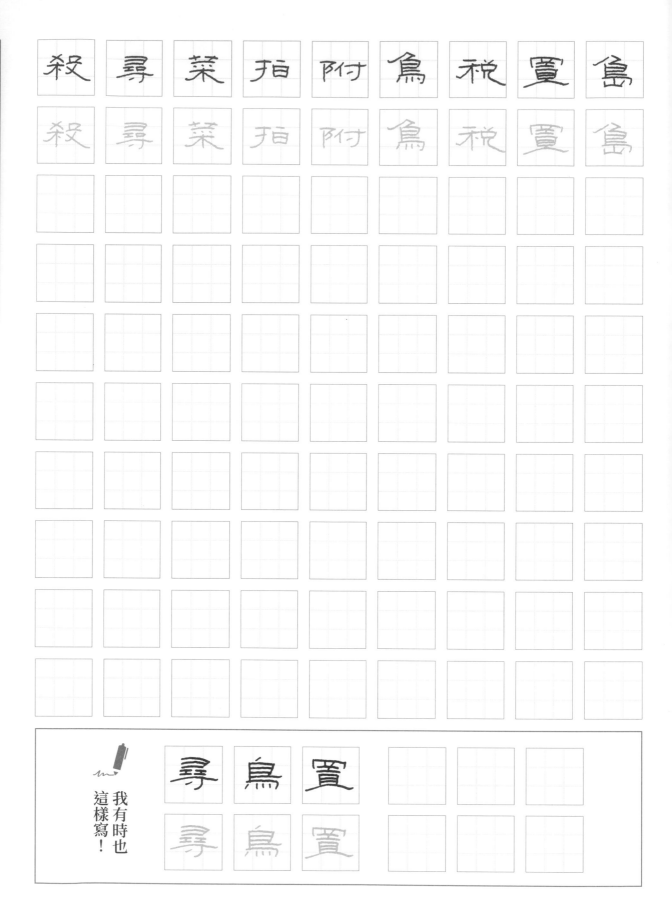

我有時也這樣寫！

尋	烏	置			
尋	烏	置			

烈 追 移 療 徵 跳 宋 勝 苗

我有時也這樣寫！

移 療 苗

| 探 | 訪 | 楨 | 伯 | 朝 | 協 | 訊 | 畢 | 浪 |
| 探 | 訪 | 楨 | 伯 | 朝 | 協 | 訊 | 畢 | 浪 |

我有時也這樣寫！

| 探 | 畢 | 植 | | | |
| 探 | 畢 | 植 | | | |

普	餐	刷	洗	短	補	啊	控	迎
普	餐	刷	洗	短	補	啊	控	迎

我有時也這樣寫！

普	飡	刷
普	飡	刷

耳 左 牌 警 尼 略 塊 掉 圖

這樣寫！我有時也 耳 牌 塊

村 掌 右 帝 搖 京 陳 測 肉

村 掌 右 帝 搖 京 陳 測 肉

我有時也這樣寫！

帝 京 陳

帝 京 陳

| 魯 | 雪 | 秋 | 救 | 賞 | 亂 | 潮 | 皇 | 湖 |
| 魯 | 雪 | 秋 | 救 | 賞 | 亂 | 潮 | 皇 | 湖 |

我有時也這樣寫！

| 秌 | 靈 | 亂 | | | |
| 秌 | 靈 | 亂 | | | |

守	身寸	雞	貴	煙	靈	避	藏	宜
守	身寸	雞	貴	煙	靈	避	藏	宜

我有時也這樣寫！

靈	避	藏			
靈	避	藏			

書寫示範

額	七	抗	享	勺	屬	購	頂	疑
額	七	抗	享	勺	屬	購	頂	疑

享 屬 疑

我有時也這樣寫！

書寫示範

| 宮 | 晴 | 冰 | 透 | 障 | 果 | 慶 | 宣 | 旁 |

| 宮 | 晴 | 冰 | 透 | 障 | 果 | 慶 | 宣 | 旁 |

我有時也這樣寫！

| 果 | 慶 | 旁 |

| 果 | 慶 | 旁 |

洞	巨	趕	姐	若	津	疝	陰	順
洞	巨	趕	姐	若	津	疝	陰	順

我有時也這樣寫！

巨	若	陰			
巨	若	陰			

階 擇 承 牽 懸 豐 鐘 遇 端

我有時也這樣寫！

擇 幸 歸

攤	默	僑	盎	編	廳	託	丩丩	訓
攤	默	僑	盎	編	廳	託	丩丩	訓

我有時也這樣寫！

默	僑	編			
默	僑	編			

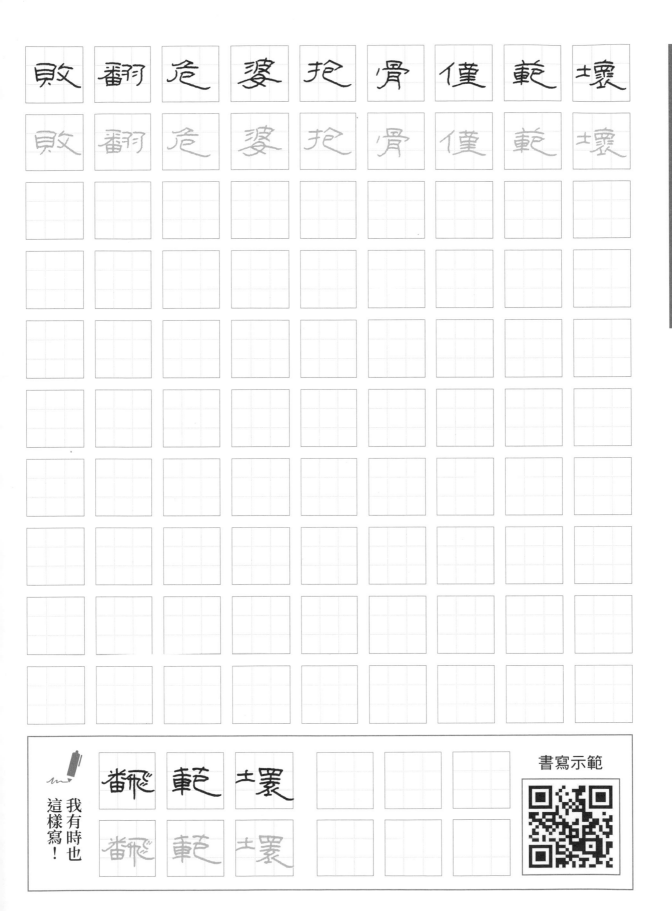

敗 翻 危 婆 抢 骨 僅 範 壞

書寫示範

我有時也這樣寫！

番飛 範 土累

茶	麻	豸分	棒	妏	誰	私	髭	娘
茶	麻	豸分	棒	妏	誰	私	髭	娘

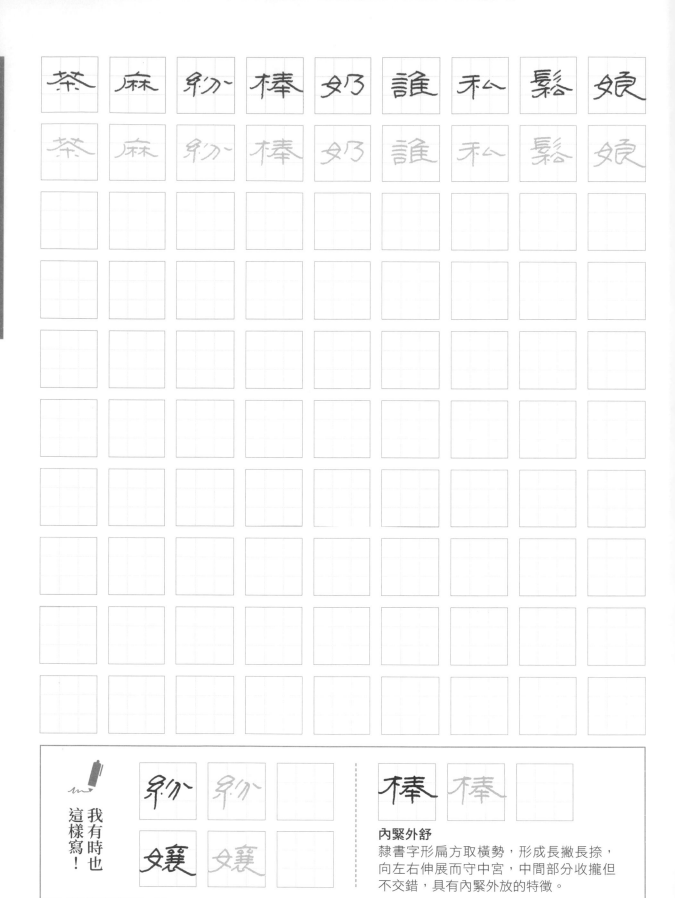

我有時也這樣寫！

豸分	豸分	
攵襄	攵襄	

棒	棒	

內緊外舒

隸書字形扁方取橫勢，形成長撇長捺，
向左右伸展而守中宮，中間部分收攏但
不交錯，具有內緊外放的特徵。

堅	博	淡	嘴	季	納	尤	肯	隆
堅	博	淡	嘴	季	納	尤	肯	隆

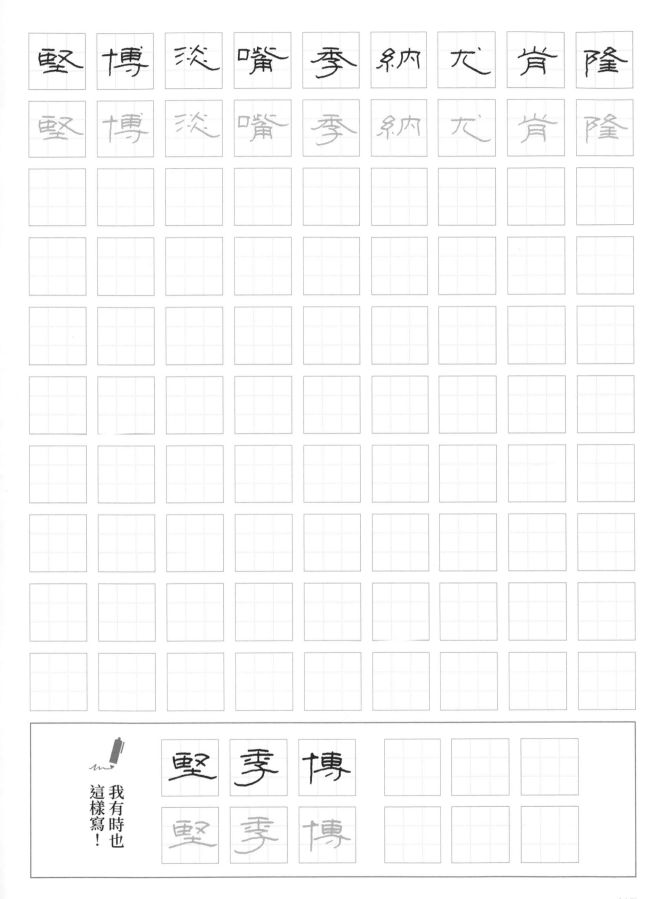

這樣寫！我有時也

堅 季 博

堅 季 博

介 王 倫 惡 游 彈 練 蟲 陣

介 王 倫 惡 游 彈 練 蟲 陣

我有時也這樣寫！

惡 游 練

惡 游 練

揮 捷 暇 朦 枕 枝 濤 煎 瑰

揮 捷 暇 朦 枕 枝 濤 煎 瑰

我有時也這樣寫！

捷 濤 瑰

捷 濤 瑰

半煙半柳汀橋畔

映杏映桃山路中

會得離人無限意

千絲萬絮惹春風

鄭谷　柳

作品集

1

一別都門三改火天涯踏盡紅塵依然

一咲作春溫無波真古井有節是秋筠

惆悵孤帆連夜發送行淡月微雲尊前

不用翠眉顰人生如逆旅我亦是行人

蘇軾　臨江仙

2

蝸牛角上爭何事
石火光中寄此生
隨富隨貧且歡樂
不開口笑是癡人

白居易 對酒

書寫示範

123

3

常羨人間琢玉郎　天教分付點酥娘　盡

道清歌傳皓齒　風起雪飛炎海變清涼

萬里歸來顏愈少　微笑　時猶帶嶺梅

香試問嶺南應不好　却道此心安處是

吾鄉

蘇軾　定風波

4

杖藜十里聽松聲隱隱相迎飛來峰下

樹青青添清興流水玉琴橫拂雲同里

苔蒼磴桂飄香滿地金星山影寒天光

淨壓猿啼月詩在冷泉亭

張可久 訪杜高士

5

庭院深深深幾許楊柳堆煙簾幕無重
數玉勒雕鞍遊冶處樓高不見章臺路
雨橫風狂三月暮門掩黃昏無計留春
住淚眼問答花不語亂紅飛過鞦韆去

歐陽脩　蝶戀花

滾滾長江東逝水浪花淘盡英雄是非

成敗轉頭空青山依舊在幾度夕陽紅

白髮漁樵江渚上慣看秋月春風一壺

濁酒喜相逢古今多少事都付笑談中

楊慎 臨江仙

作品集

7

纖雲弄巧飛星傳恨銀漢迢迢暗度金
風玉露一相逢便勝卻人間無數柔情
似水佳期如夢忍顧鵲橋歸路兩情若
是久長時又豈在朝朝暮暮

秦觀　鵲橋仙

8

我是清都山水郎天教分付與疏狂

曾批給雨支風券累上留雲借月章

詩萬首酒千觴幾曾著眼看侯王

玉樓金闕慵歸去且插梅花醉洛陽

朱敦儒　鷓鴣天

9

紅藕香殘玉簟秋輕解羅裳獨上蘭舟

雲中誰寄錦書來雁字回時月滿西樓

花自飄零水自流一種相思兩處閒愁

此情無計可消除才下眉頭卻上心頭

李清照　一翦梅

相見時難別亦難　東風無力百花殘
春蠶到死絲方盡　蠟炬成灰淚始乾
曉鏡但愁雲鬢改　夜吟應覺月光寒
蓬山此去無多路　青鳥殷勤為探看

李商隱　無題

11

世事如舟掛短蓬 或移西岸或移東
幾田缺月還圓月 數陣南風又北風
歲久人無千日好 春深花有幾時紅
是非入耳君須忍 半作痴呆半作聾

唐寅 警世

12

春花秋月何時了往事知多少小樓昨
夜又東風故國不堪回首月明中雕欄
玉砌應猶在只是朱顏改問君能有幾
多愁恰似一江春水向東流

李煜　虞美人

作品集

13

碧雲天黄葉地秋色連波

波上寒煙翠

山映斜陽天接水

芳草無情更在斜陽外

范仲淹　蘇幕遮

14

世事短如春夢人情薄似秋雲

不須計較苦勞心萬事原來有命

幸遇三杯酒好況逢一朵茶新

片時歡咲且相親明日陰晴未定

朱敦儒　西江月

135

15

一片春愁待酒澆江上舟搖樓上簾招

秋娘渡與泰娘橋風又飄飄雨又蕭蕭

何日歸家洗客袍銀字笙調心字香燒

流光容易把人拋紅了櫻桃綠了芭蕉

蔣捷 一翦梅·舟過吳江

貪生養命事皆同　獨坐閒居意頗慵

入夏驅馳巢樹鵲　經春勞役採花蜂

石爐香盡寒灰撥　鐵磬聲微古鏽濃

寂寂虛懷無一念　任從蒼蘚沒行蹤

智覺禪師　山居詩

17

十里青山蔭碧湖 湖邊風物畫難知
夕陽茅舍客沽酒 明月小橋人釣魚
舊小草莊臨水竹 來尋野叟問耕鋤
他年待掛衣冠後 來興扁舟永次居

王十朋 題湖邊莊

18

油壁香車不再逢　峽雲無跡任西東

梨花院落溶溶月　柳絮池塘淡淡風

幾日寂寥傷酒後　一番蕭瑟禁煙中

魚書欲寄何由達　水遠山長處處同

晏殊　寓意

19

遠上寒山石逕斜

白雲生處有人家

停車坐愛楓林晚

霜葉紅於二月花

杜牧 山行

書寫示範

20

半煙半柳江橋畔

映杏映桃山路中

會得離人無限意

千絲萬絮惹春風

鄭谷 柳

21

肥水東流無盡期當初不合種相思

夢中未比丹青見暗裡忽驚山鳥啼

春未綠鬢先絲人間別久不成悲

誰教歲歲紅蓮夜兩處沉吟各自知

姜夔　鷓鴣天

問訊湖邊春色重來又是三年東風

吹過栽湖舡楊柳絲絲拂面芷路如

今已慣栽心到處悠然寒光亭外水

連天飛起沙鷗一片

張孝祥　西江月

23

中歲頗好道晚家南山陸

興來每獨往勝事空自知

行到水窮霖望看雲起時

偶然值林叟談咲無還期

王維　終南別業

24

煙暖雨初收落盡繁華小院幽摘得一

雙紅豆子低頭說著分攜淚暗流人去

似春休尼酒曾將酹后尤別自有人桃

葉渡扁舟一種煙波各自愁

納蘭性德　南鄉子

145

25

畫鼓聲中昏又曉 時光只解催人老

得過歡風日好 齊揭調神仙一曲漁家

傲綠水悠悠天杳杳 浮生豈得長年少

莫惜醉來開口咲 須信道人間萬事何

時了

晏殊 漁家傲

26

明月多情應笑我 笑我如今辜負春心

獨自閒行獨自吟 近来怕說當年事

結遍蘭襟月後燈 深夢裡雲鬟何處尋

納蘭性德　采桑子

Lifestyle 54

療癒隸書 1000 字帖

作者｜鄭耀津

美術設計｜許維玲

編輯｜劉曉甄

校對｜連玉瑩

行銷｜石欣平

企畫統籌｜李橘

總編輯｜莫少閒

出版者｜朱雀文化事業有限公司

地址｜台北市基隆路二段 13-1 號 3 樓

電話｜ 02-2345-3868

傳真｜ 02-2345-3828

劃撥帳號｜ 19234566　朱雀文化事業有限公司

e-mail｜ redbook@ms26.hinet.net

網址｜ http://redbook.com.tw

總經銷｜大和書報圖書股份有限公司 (02)8990-2588

ISBN｜ 978-986-96718-0-4

初版三刷｜ 2024.04

定價｜ 280 元

出版登記｜北市業字第 1403 號

全書圖文未經同意不得轉載和翻印

本書如有缺頁、破損、裝訂錯誤，請寄回本公司更換

國家圖書館出版品預行編目

療癒隸書1000字帖
鄭耀津 著；——初版——
臺北市：朱雀文化，2018.08
面；公分——（Lifestyle；54）
ISBN 978-986-96718-0-4（平裝）
1.習字範本 2.隸書

943.9　　　　　　107010941

About 買書

●朱雀文化圖書在北中南各書店及誠品、金石堂、何嘉仁等連鎖書店，以及博客來、讀冊、PC HOME 等網路書店均有販售，如欲購買本公司圖書，建議你直接詢問書店店員，或上網採購。如果書店已售完，請電洽本公司。

●● 至朱雀文化網站購書（http : / /redbook.com.tw），可享 85 折起優惠。

●●●至郵局劃撥（戶名：朱雀文化事業有限公司，帳號 19234566），掛號寄書不加郵資，4 本以下無折扣，5 ～ 9 本 95 折，10 本以上 9 折優惠。

NOTE BOOK

翠 心

NOTE BOOK

冰 紫